仿古山水画技法丛书

明代小品

黄民杰 著

海峡出版发行集团
福建美术出版社

**图书在版编目（CIP）数据**

明代小品 / 黄民杰著． -- 福州 ： 福建美术出版社，
2024.4
（仿古山水画技法丛书）
ISBN 978-7-5393-4556-7

Ⅰ．①明… Ⅱ．①黄… Ⅲ．①山水画－国画技法
Ⅳ．① J212.26

中国国家版本馆 CIP 数据核字 (2024) 第 028479 号

出 版 人：郭　武
责任编辑：蔡　敏
装帧设计：李晓鹏　陈　秀

**仿古山水画技法丛书·明代小品**

黄民杰　著

出版发行：福建美术出版社
社　　址：福州市东水路 76 号 16 层
邮　　编：350001
网　　址：http://www.fjmscbs.cn
服务热线：0591-87669853（发行部）　87533718（总编办）
经　　销：福建新华发行（集团）有限责任公司
印　　刷：福建新华联合印务集团有限公司
开　　本：889 毫米 ×1194 毫米　1/12
印　　张：2.66
版　　次：2024 年 4 月第 1 版
印　　次：2024 年 4 月第 1 次印刷
书　　号：ISBN 978-7-5393-4556-7
定　　价：38.00 元

# 【 概 述 】

　　山水画不仅是一种艺术形式，更是一种文化传承。随着文人画的兴盛，人们越来越喜欢在山水画中寻找精神归宿。山水小品虽不及中堂、立轴等鸿篇巨制，但在小小的方寸之间，就有高古的情韵和悠远的意境。画家们更能把艺术创作发挥得淋漓尽致，给人以"咫尺有千里之势"的感受。

　　明代的山水画以继承宋元传统山水画为主。蓝瑛擅长乱柴皴和荷叶皴，落笔秀润，含蓄隽雅；唐寅擅长小斧劈皴，笔墨细秀，布局疏朗，风格秀逸清俊；沈周早年学王蒙笔法甚密，风格细秀，中年后用笔坚实豪放、沉着浑厚；仇英尤擅人物画，人物神态自然生动且准确传神。

　　在此，作者精选了十余张仿明代山水小品作品，以"仿古"的形式来再现中国传统山水小品之美。"仿古"是我们学习中国画的必由之路，不是为了复制，而是为了学习和创作。古人云"读书百遍，其义自见"，正是这个道理。我们通过仿古来深入了解笔墨技巧，理清山水画的发展脉络，不至于误入歧途。仿古山水不是对古人经典的照搬照抄，而是在学习古人笔墨技巧的基础上，进一步传移模写，在模仿中培养独立创作能力。

　　希望这套"仿古山水画技法丛书"能成为学画者学习传统山水画技法登堂入室的台阶，同时这些画面空灵、景少趣多的山水小品能给读者带来诗情画意的审美享受。

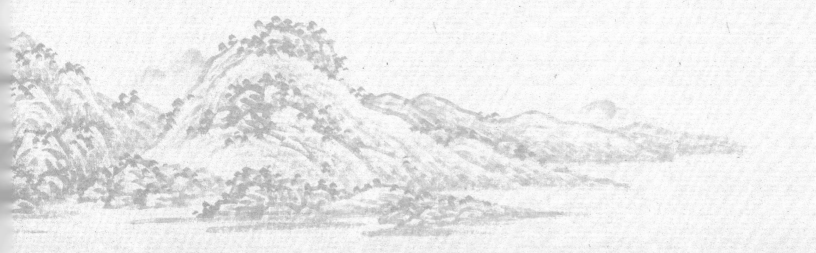

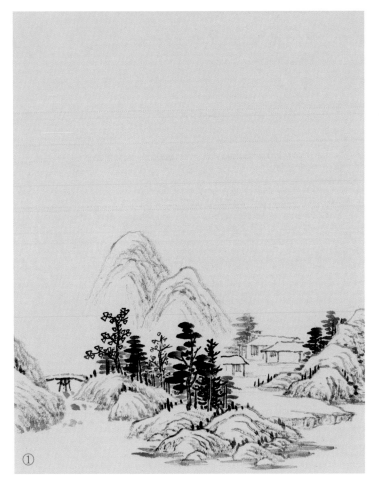

①

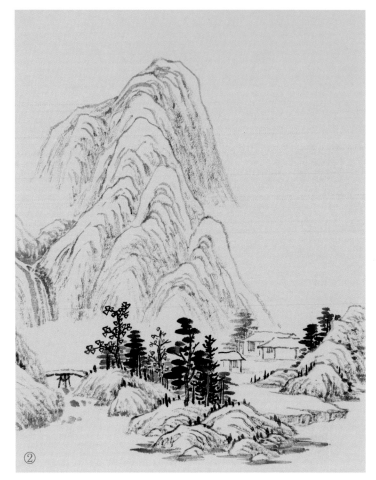

②

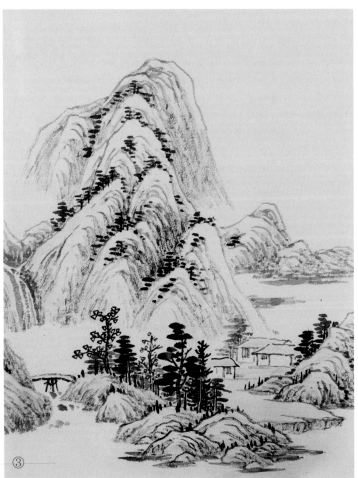

③

扫码看教学视频

## 《溪山高隐》画法

步骤一：用小狼毫笔勾勒出近景的山石、树木、屋宇
　　　　和小桥，树木横点可用羊毫笔。

步骤二：用小狼毫笔继续勾画出中景的山峰和瀑布，
　　　　用笔可稍干些。

步骤三：用淡赭石染山石、山峰、屋宇和小桥，干后
　　　　用浓墨点苔，山石间添加些小树。

步骤四：用淡墨渲染山石的暗部，干后继续皴擦，丰
　　　　富画面。用淡墨画远山，并留出云气，染出
　　　　水和天。

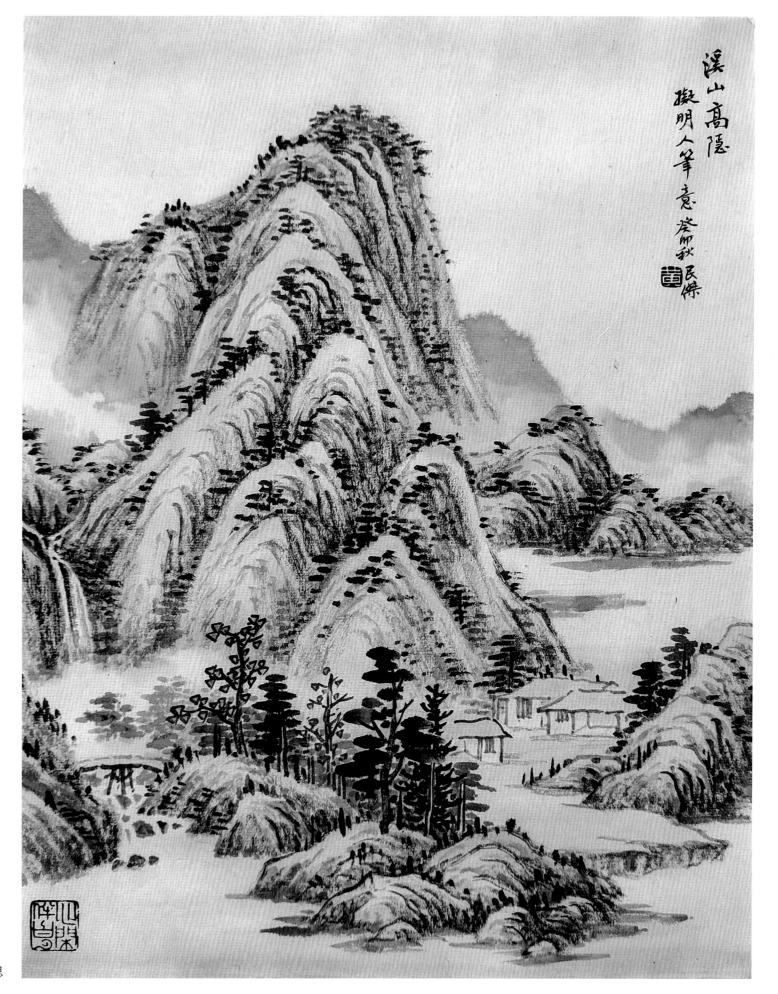

溪山高隐

①

②

③

扫码看教学视频

## 《泛舟觅诗》画法

步骤一：用小狼毫笔勾勒出近处的山石和小船人物，再画出中景的山石及树木。

步骤二：用小狼毫笔继续画出中景山峰和瀑泉，勾出水纹。用淡赭石染山石树木及小船。

步骤三：用花青调藤黄或汁绿色染山石，留出少许赭石色，稍干后略加三绿染一遍。山石顶部再略加三青染一遍。

步骤四：中景再添加一株夹叶树，重勾山石。红色夹叶用朱砂。

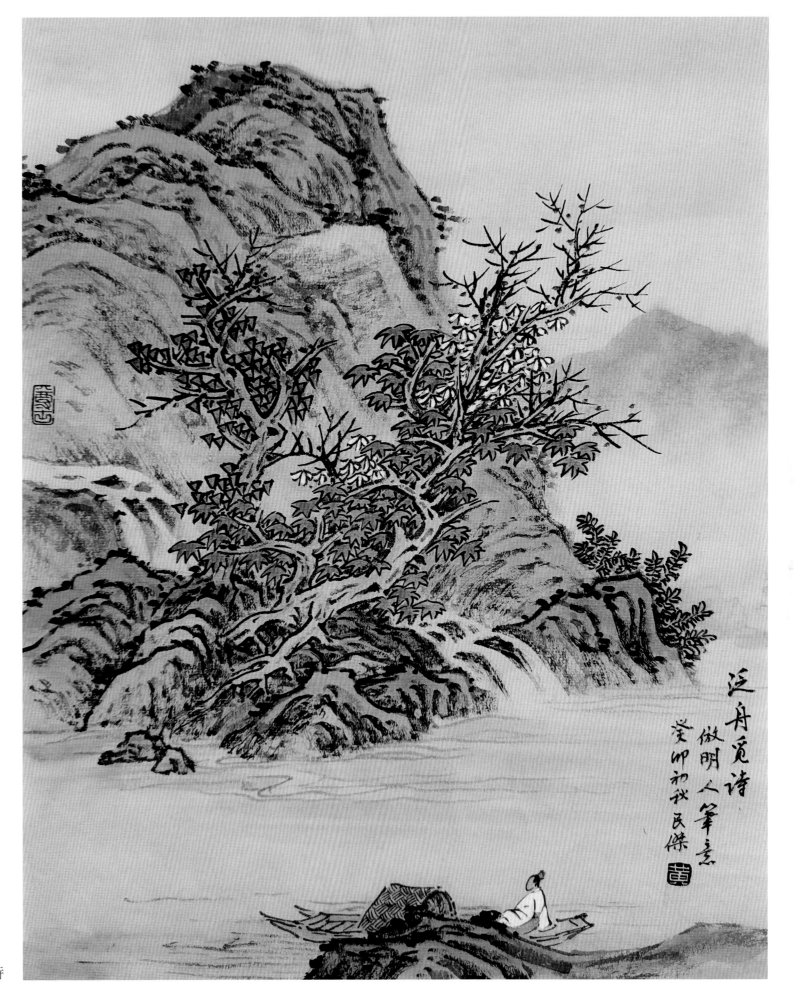

泛舟觅诗 做明人笔意

癸卯初秋 民杰

泛舟觅诗

柳树的画法。

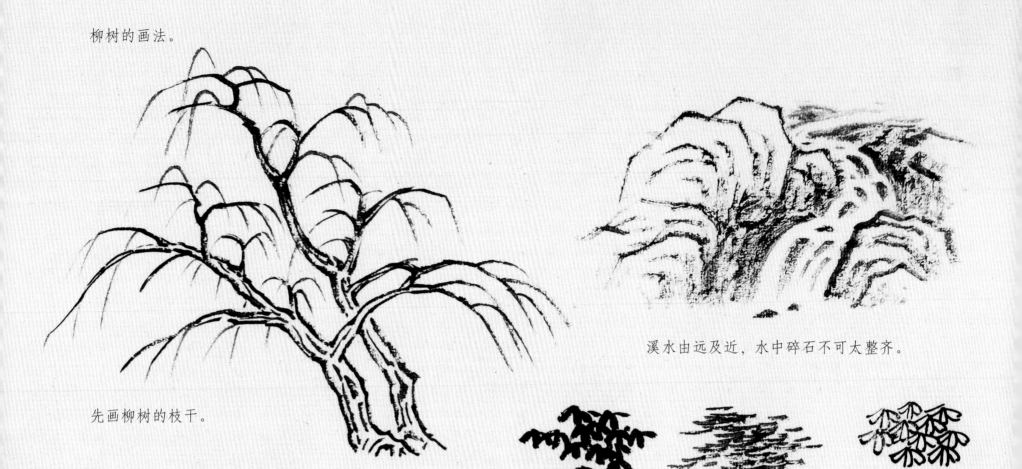

先画柳树的枝干。

溪水由远及近，水中碎石不可太整齐。

几点杂树点叶法。

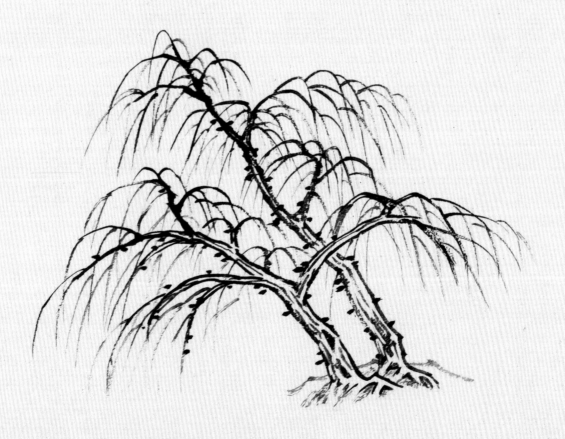

再逐渐增加下垂的柳条。

难点解析视频

《柳阴读书》上色要点：

1.先用赭石勾山石和山头的纹理，染树干、坡岸、屋顶、小桥，干后调淡赭石再染一遍山石部分。用浓赭石画远山和远岸。
2.用花青调藤黄加少许墨成草绿色，点出荷叶，染柳条和草地，干后再用三青调三绿染一遍草地。夹叶用三青点。
3.用花青调墨画远山，染天和水。

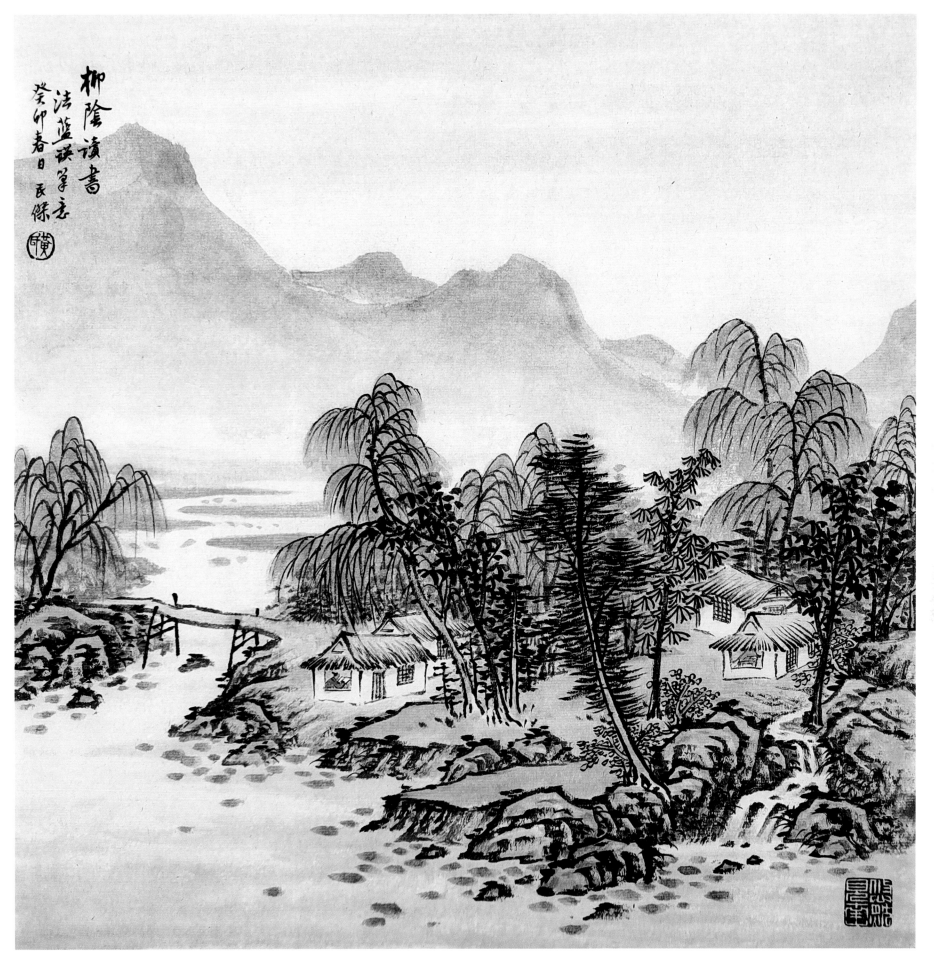

柳阴读书

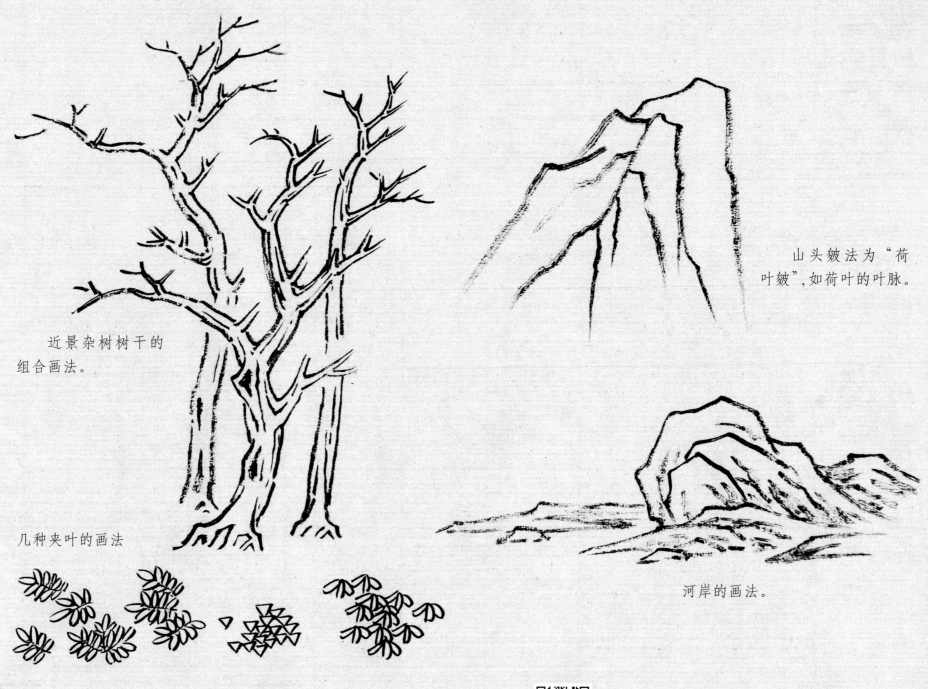

山头皴法为"荷叶皴"，如荷叶的叶脉。

近景杂树树干的组合画法。

河岸的画法。

几种夹叶的画法

难点解析视频

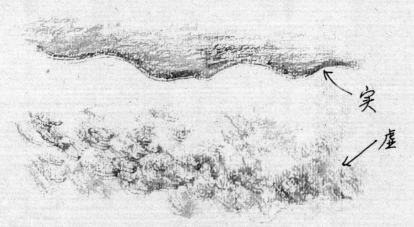

实

虚

画云要讲究"上实下虚"。

《秋林觅句》上色要点：

1. 先用赭石勾山石和山头的纹理，染树干、坡岸、屋顶，干后调淡赭石再染一遍山石。
2. 用花青调藤黄加少许墨成草绿色，染山石、山头的上半部分。
3. 用花青调墨画远山，染树叶、天空、水。

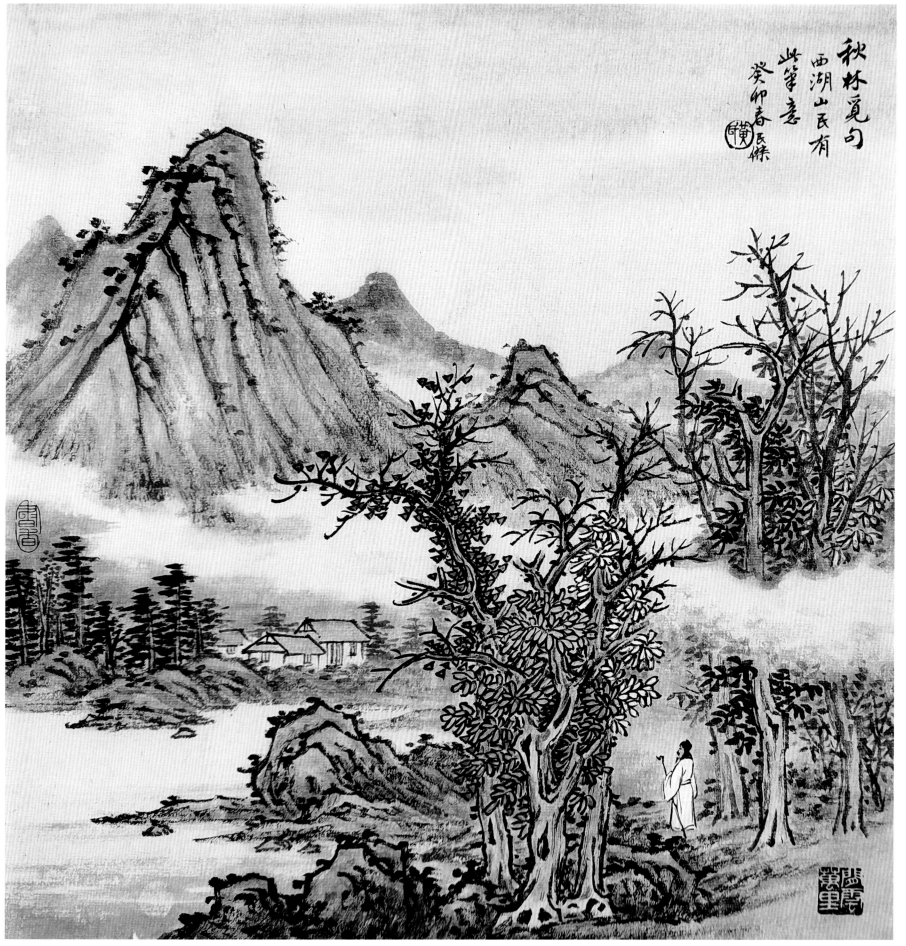

秋林觅句

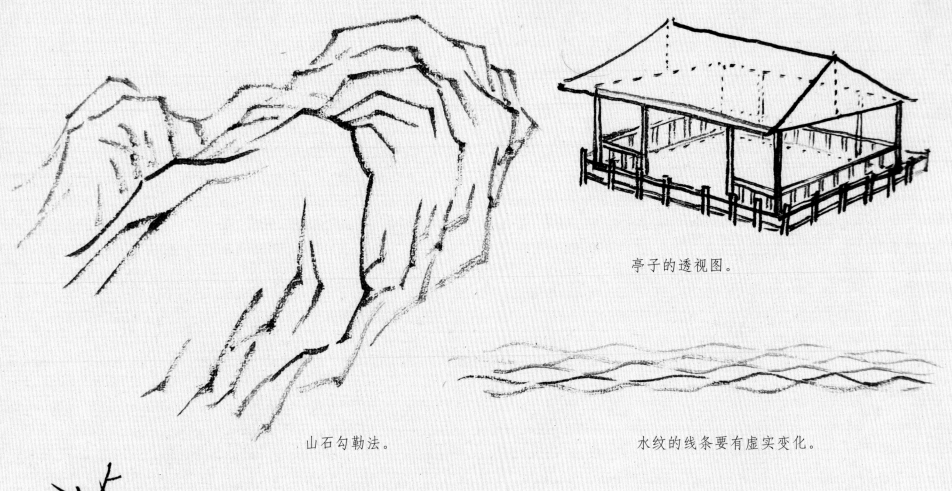

亭子的透视图。

山石勾勒法。

水纹的线条要有虚实变化。

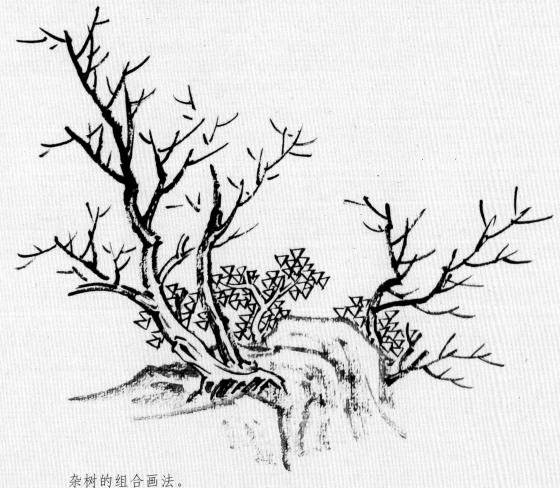

杂树的组合画法。

难点解析视频

《湖山一览》上色要点：

1.先用赭石勾山石的纹理，干后用淡赭石染山石的下半部分以及树干、屋顶、远山、船身。

2.用花青调藤黄加少许墨成草绿色，染山石的上半部分，干后再用三绿调少许三青染一遍。

3.用赭石调朱磦填树叶和点红叶，用钛白点人物服装和白帆。

4.用花青调少许墨，染天和水。

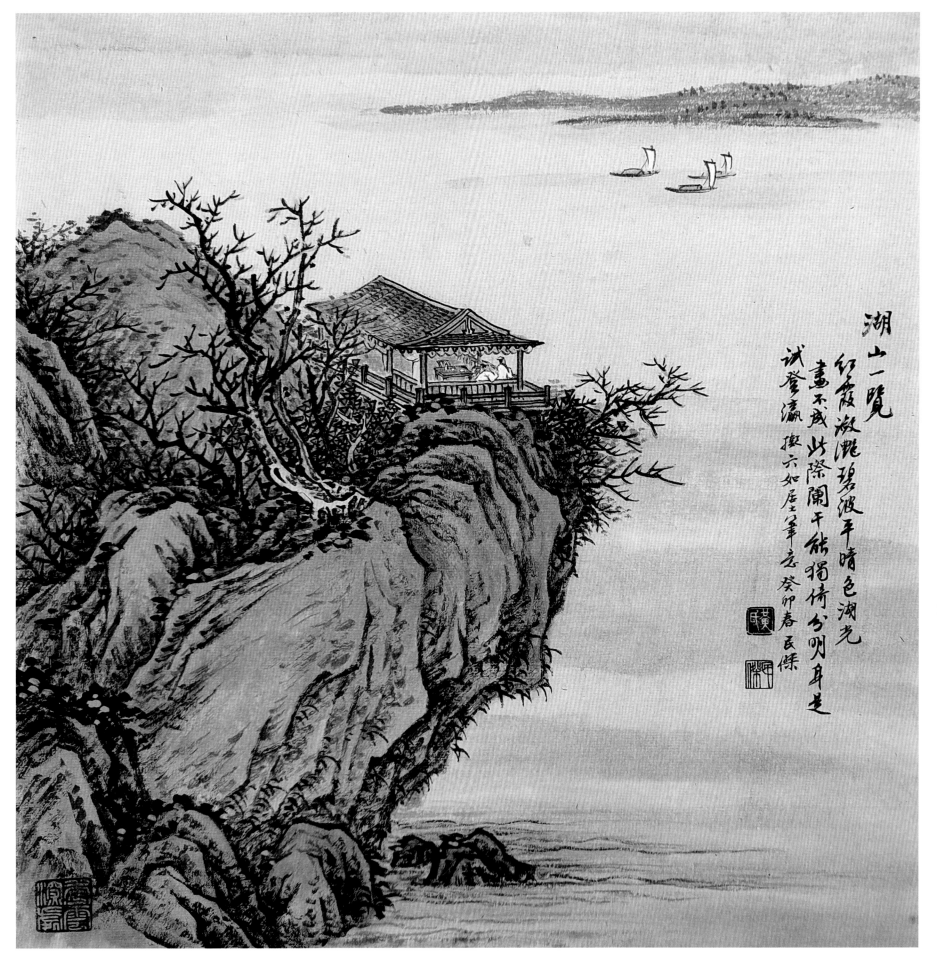

湖山一覧

画瀑布要注意应从山的低洼处流出，从远处曲折而来才有纵深感。两边的岩石要染黑，才能突出泉水的白色。瀑布中凸出的岩石应大小不一，错落有致。瀑布下端要虚化，以表示水雾。

山头的线条勾勒。

两株松树的组合，要注意前后、左右的交错关系。

难点解析视频

《松竹幽居》上色要点：

1.用赭石勾山石和山头的纹理，染树干、坡岸、平台、屋顶，干后再染一遍山石和山头。

2.用花青调少许墨画出远山，染树叶、松针、竹丛、夹叶、水。

3.用赭石调朱磦，填夹叶，点红叶。

4.点景人物衣服用钛白。

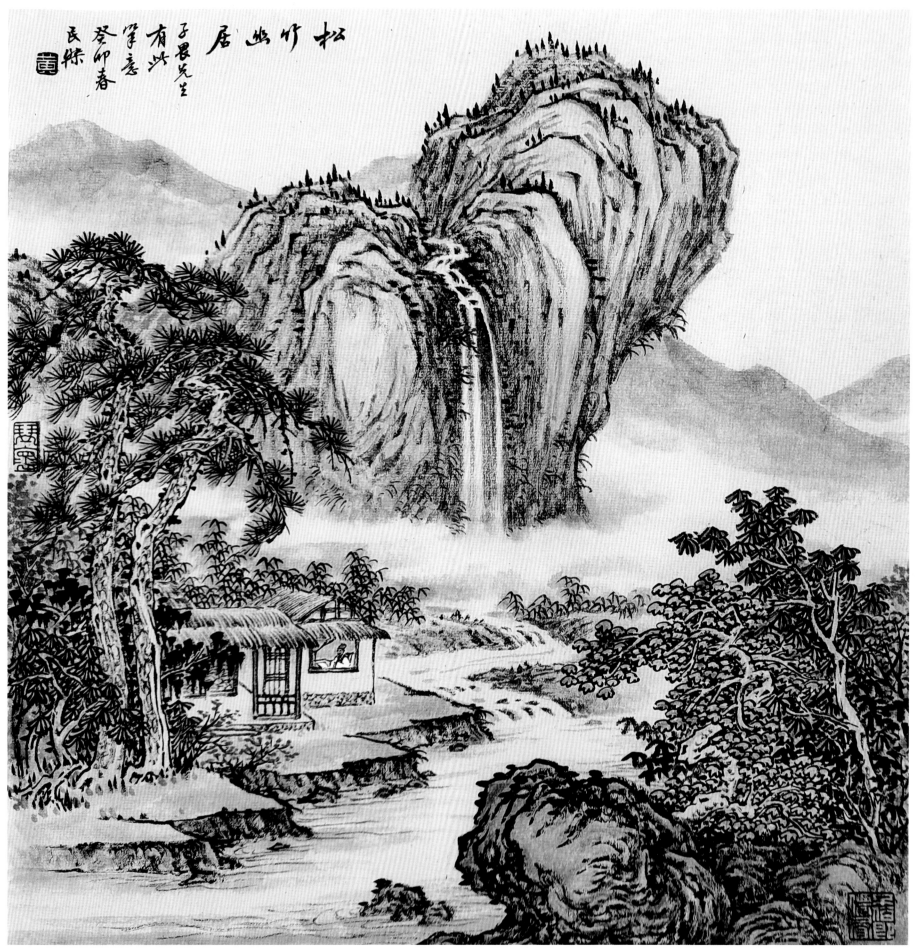

松竹幽居

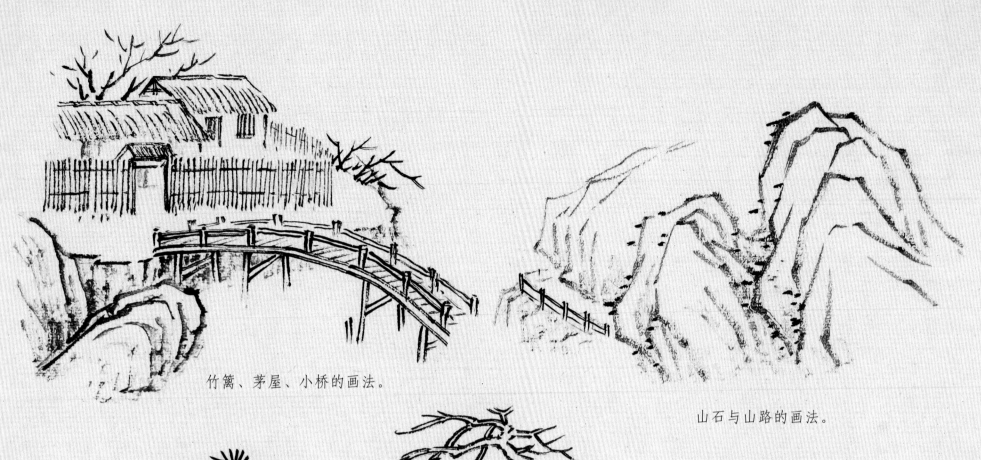

竹篱、茅屋、小桥的画法。

山石与山路的画法。

三株松树的枝干盘屈交错。

难点解析视频

《溪山隐居》上色要点：

1.先用赭石勾山石和山头的纹理，染树干、坡岸、茅屋、小桥，干后再用赭石染一遍山石和山头的下半部分。

2.用花青调藤黄加少许墨成草绿色，染山石和山头的上半部分。干后再用三青调三绿染一遍，以较淡的色来染山石和山头的上半部分。

3.用赭石加朱磦填夹叶，三青点叶。

4.用花青加墨染松针、树叶、天、水。

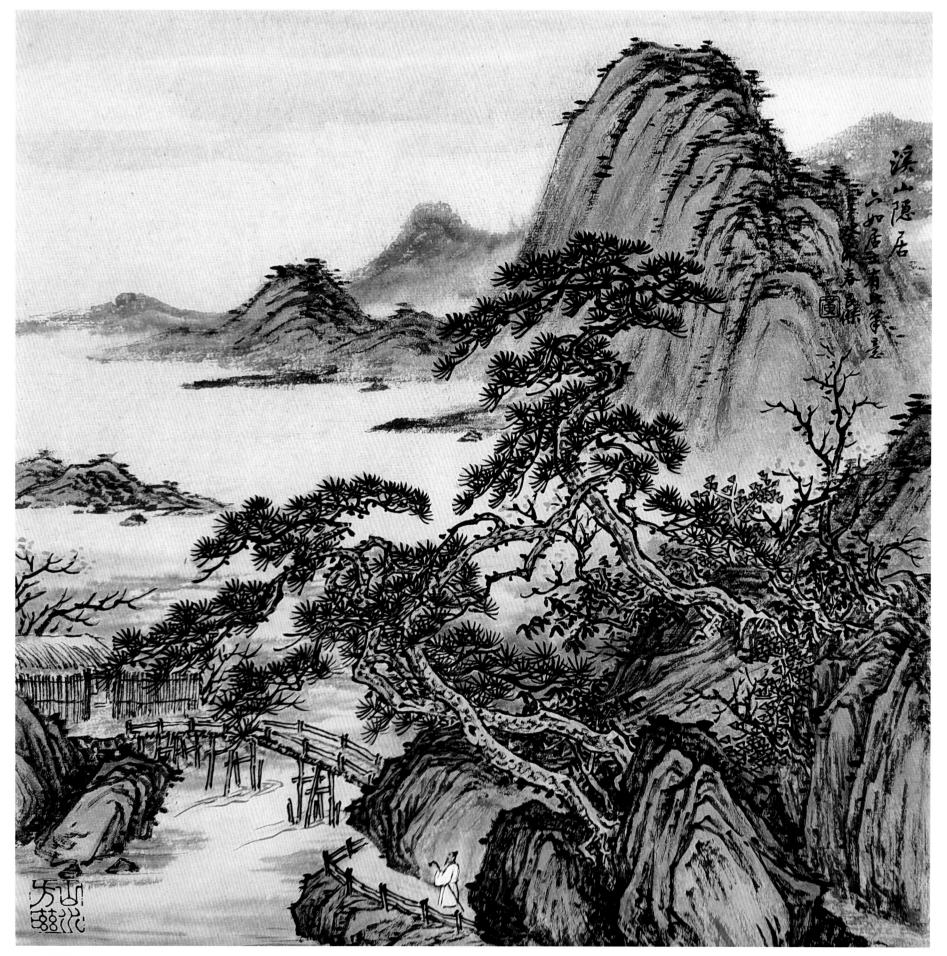

溪山隐居

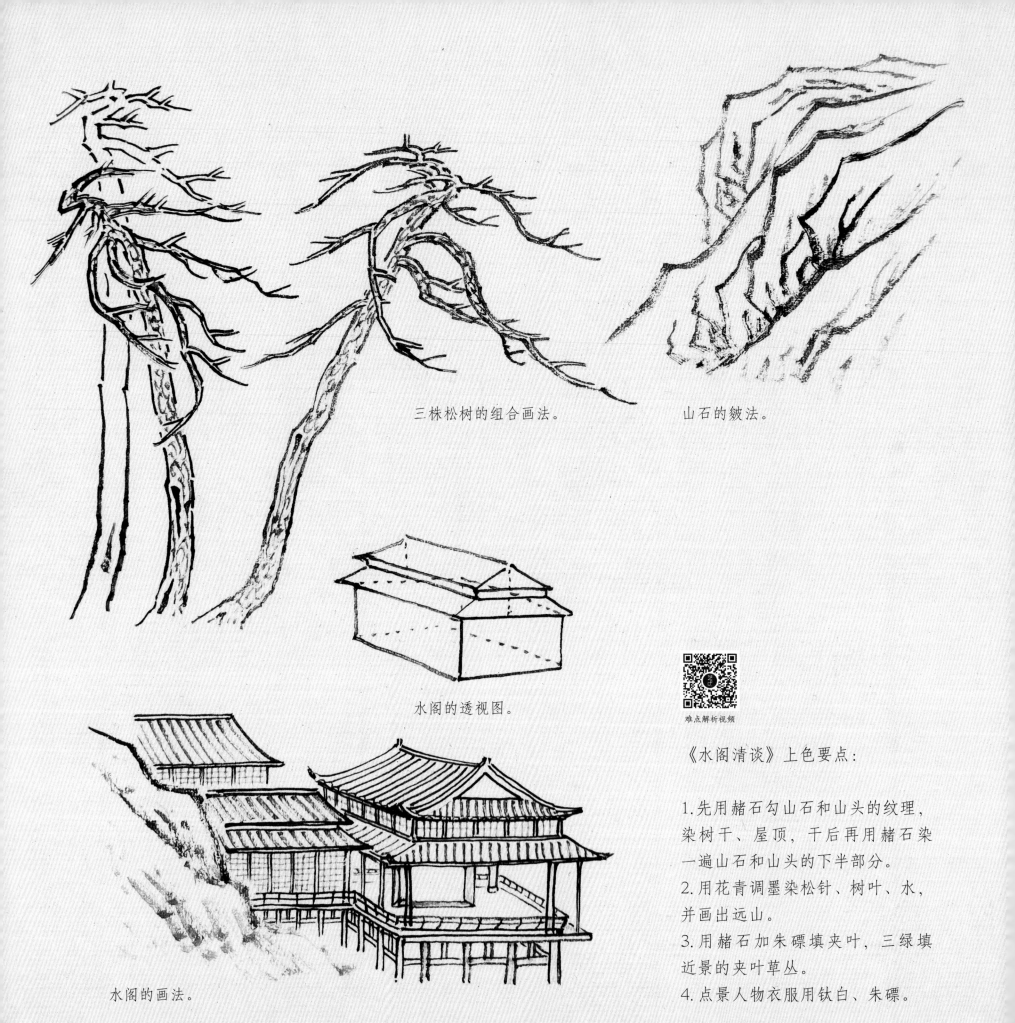

三株松树的组合画法。

山石的皴法。

水阁的透视图。

水阁的画法。

《水阁清谈》上色要点：

1.先用赭石勾山石和山头的纹理，染树干、屋顶，干后再用赭石染一遍山石和山头的下半部分。
2.用花青调墨染松针、树叶、水，并画出远山。
3.用赭石加朱磦填夹叶，三绿填近景的夹叶草丛。
4.点景人物衣服用钛白、朱磦。

难点解析视频

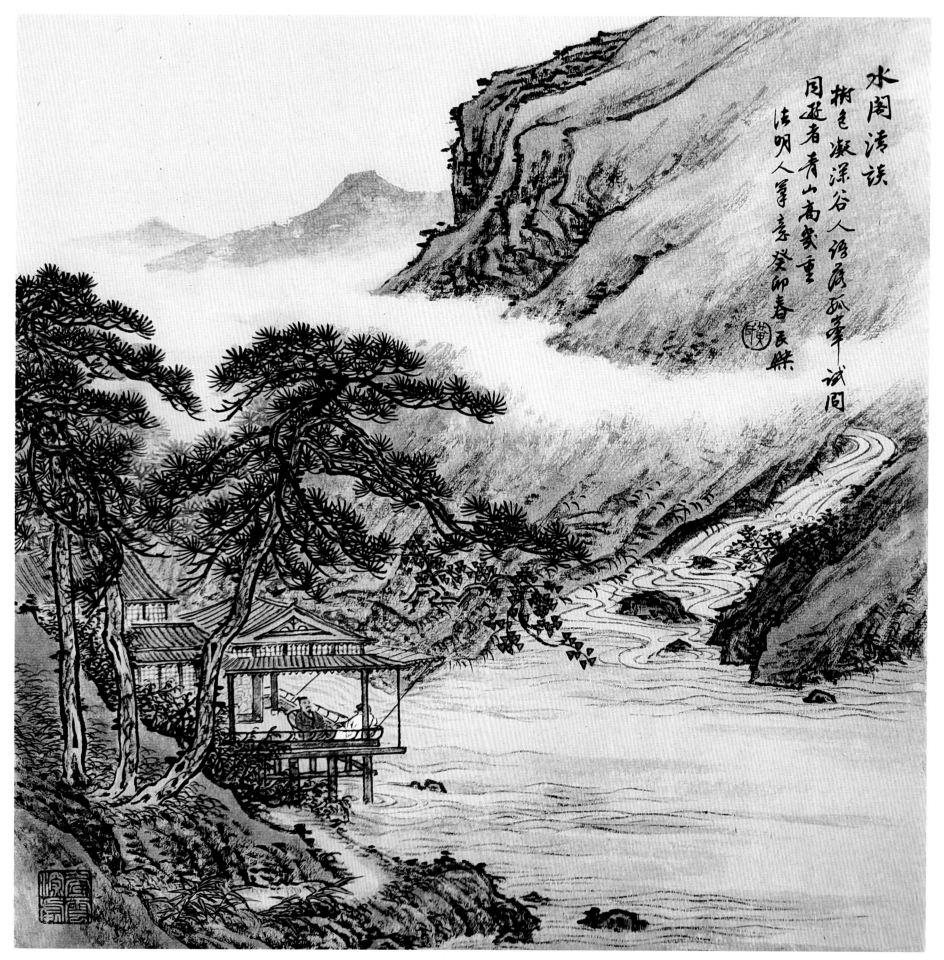

水阁清谈

悬崖树的树干画法。

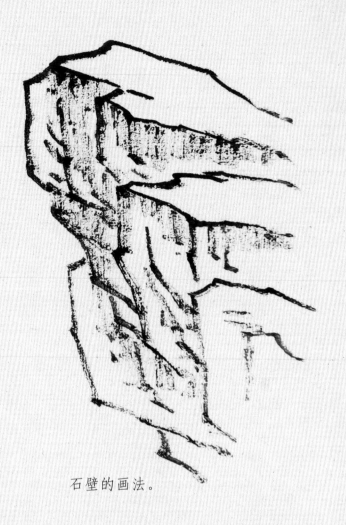

石壁的画法。

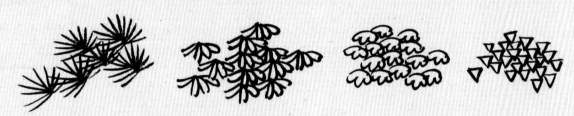

树叶的四种点法。

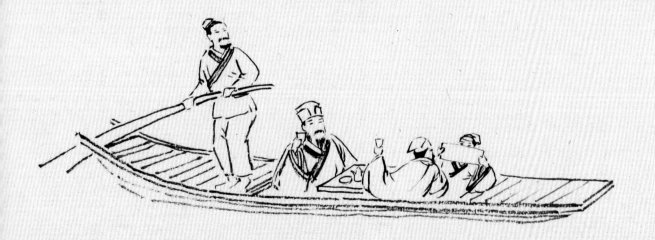

点景人物的画法。

难点解析视频

《赤壁泛舟》上色要点：

1.先用赭石勾山石和山头的纹理，染树干、坡岸、小船，干后再用赭石染一遍山石和山头的下半部分。

2.用花青调藤黄加少许墨成草绿色，染山石和山头的上半部分。干后再用三绿调少许三青染一遍山石的上半部分。

3.用花青加墨画远山，染树叶和水。

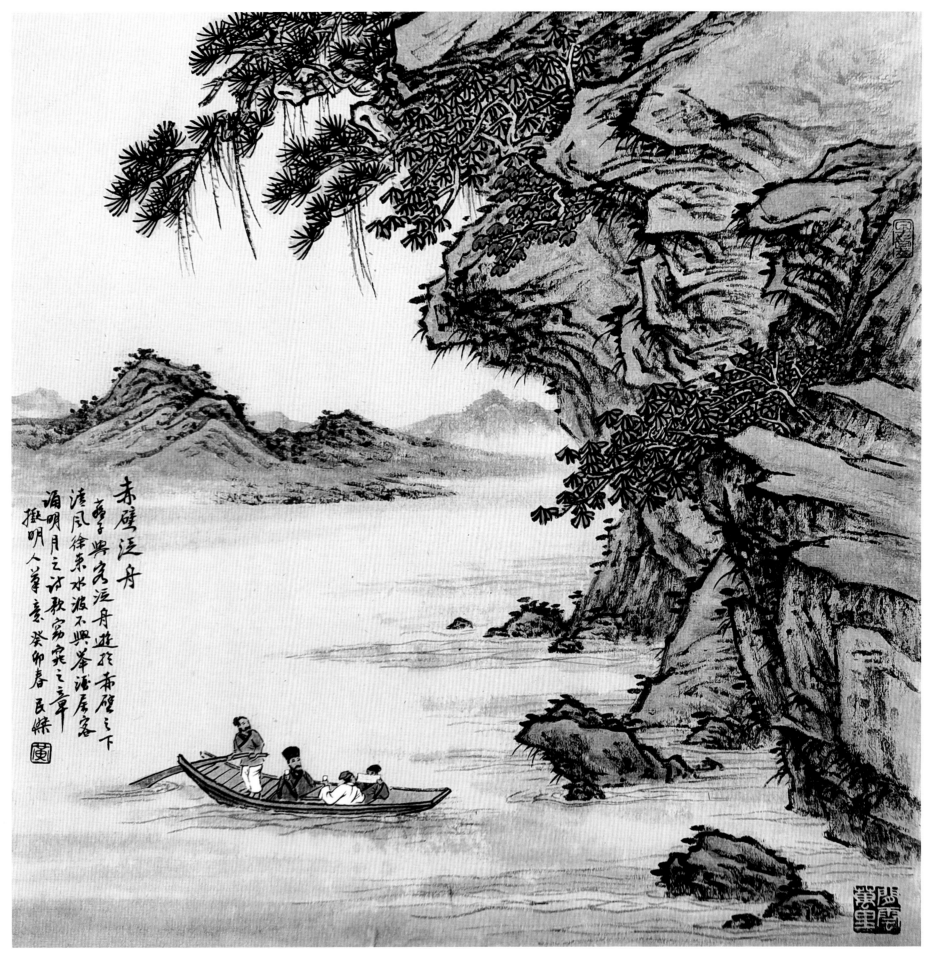

赤壁泛舟

赤壁泛舟 壬戌之秋七月既望蘇子與客泛舟遊於赤壁之下清風徐來水波不興舉酒屬客誦明月之詩歌窈窕之章 撫明人筆意 癸卯春 民探

山石采用"荷叶皴"的画法。

松树与瀑泉的画法。

杂树、夹叶的画法。

难点解析视频

《泛舟观瀑》上色要点：

1.先用赭石勾山石和山头的纹理，染树干、坡岸、亭子，干后用赭石再染一遍山石和山头。
2.用花青调藤黄加少许墨成草绿色，染山石和山头的上半部分并染部分的夹叶。
3.红色夹叶用赭石调朱磦。白色夹叶用钛白。点景人物衣服用钛白和花青。

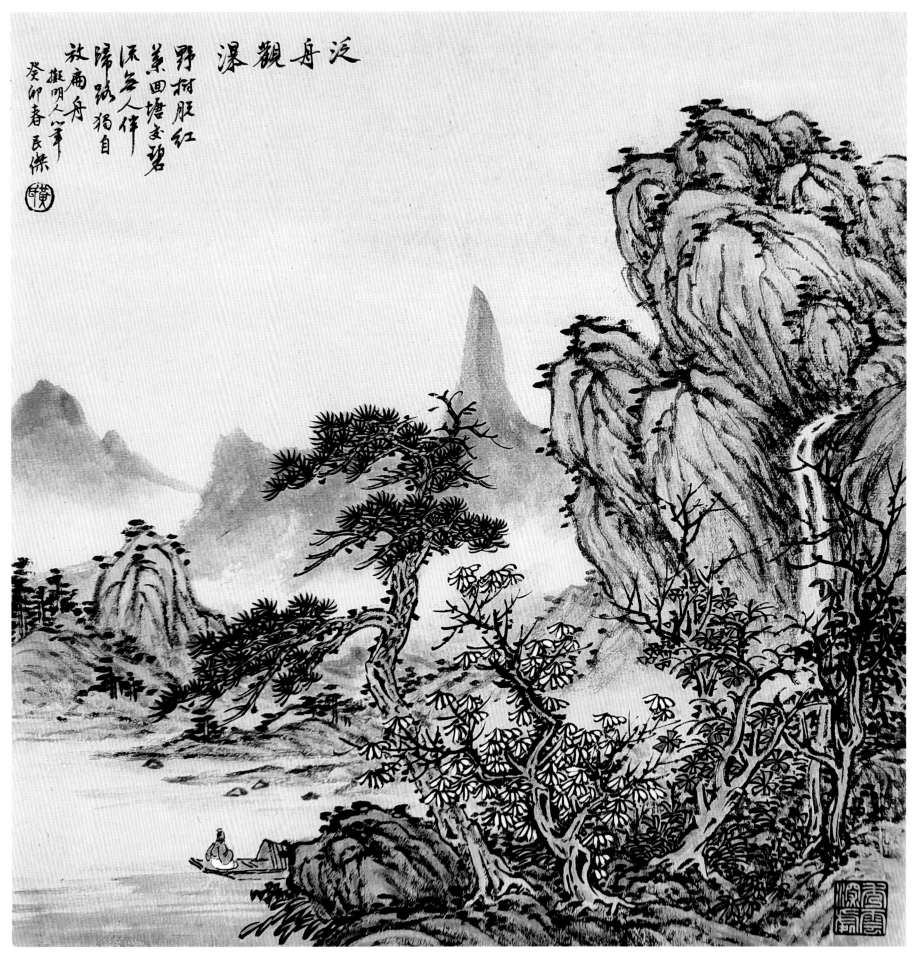

泛舟观瀑

水边巨石须上实下虚，尤其是与水接触的部分不要太实。

房屋透视图。

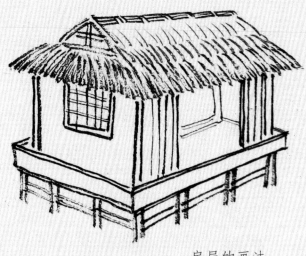

房屋的画法。

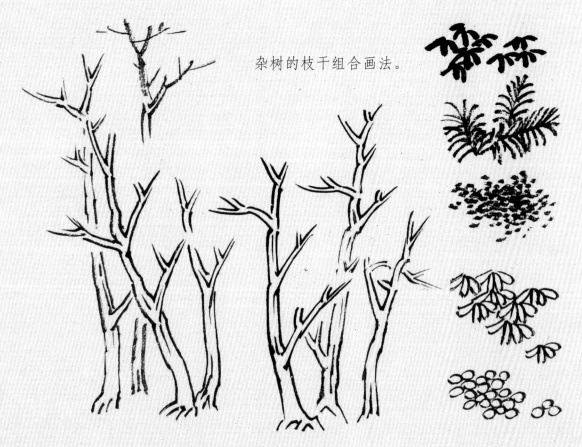

杂树的枝干组合画法。

杂树树干的组合画法。

五种点叶法。

难点解析视频

《临溪远眺》上色要点：

1.先用赭石勾山石的纹理，染树干、坡岸、茅屋，干后再用赭石染一遍山石的下半部分。

2.用花青调藤黄成草绿色，染山石的上半部分。干后用淡二绿染山石的顶部。

3.夹叶用三青填。红叶用赭石调朱磲填。

4.用花青调墨画远山、树叶、水。

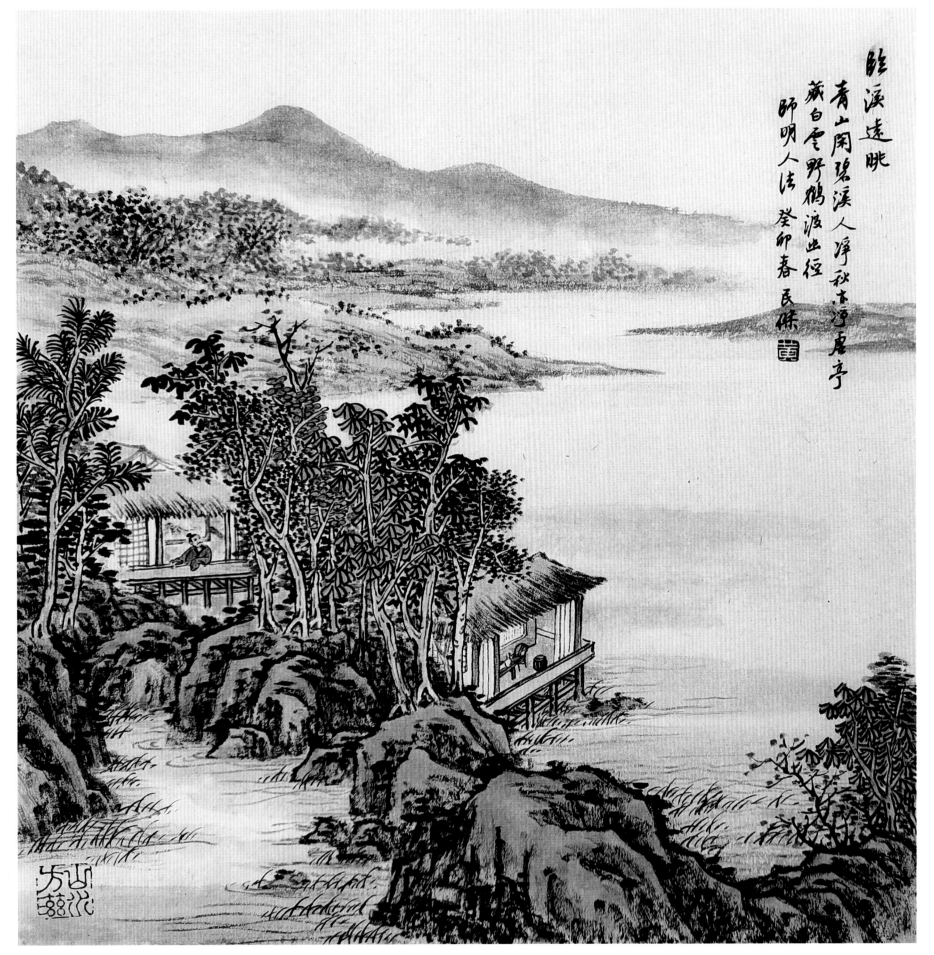

临溪远眺

中景的松树林的画法，远处的松树用淡墨画。

河岸、板桥、松林的组合画法。

近景杂树和四种夹叶的画法。

难点解析视频

《溪畔清吟》上色要点：

1.先用赭石勾山石和山头的纹理，染树干、坡岸、板桥，干后再用赭石染一遍山石的下半部分。

2.用花青调藤黄加少许墨成草绿色，染山石的上半部分以及草地、山坡、山头。干后用三绿调三青染山石、山坡，近景浓些，远处淡些。

3.用花青调墨染水，淡墨染天。

4.点景人物衣服分别用紫色（酞青蓝调曙红）、花青、钛白。

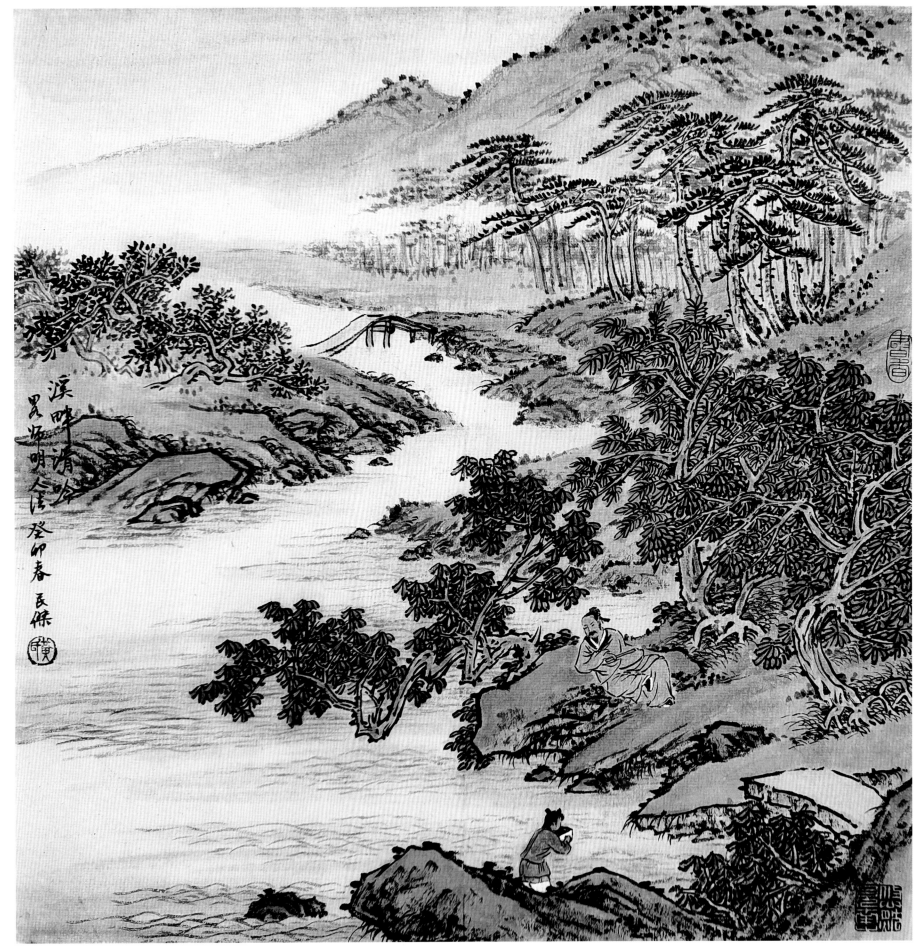

溪畔清吟

画瀑泉要注意要从山的凹陷处流出，不可从山顶流出。

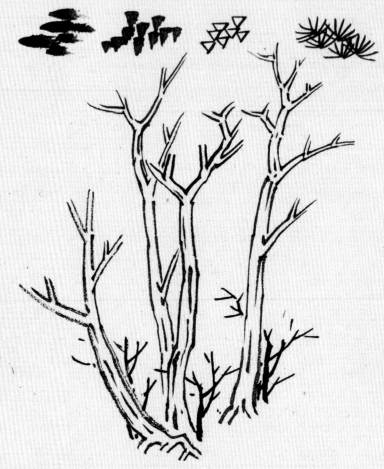

四种点叶和杂树的组合画法。

山道宜窄而弯曲，
房屋宜掩映在树丛中。

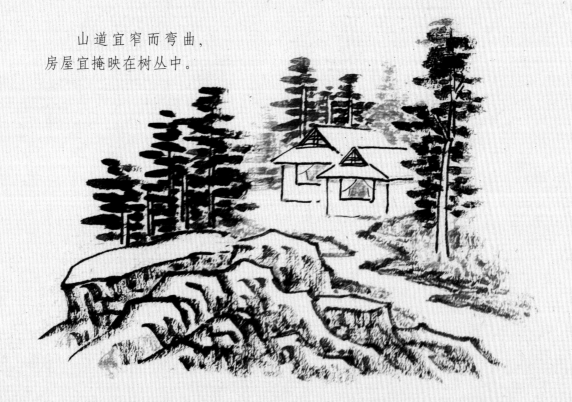

难点解析视频

《山居听泉》上色要点：

1.先用赭石勾山石和山头的纹理，染树干、屋子，干后再用淡赭石染一遍山石和山头。

2.用花青调少许墨，染屋顶、树叶、松针、天、水，远山。

3.用赭石加朱磦填夹叶，点红叶。

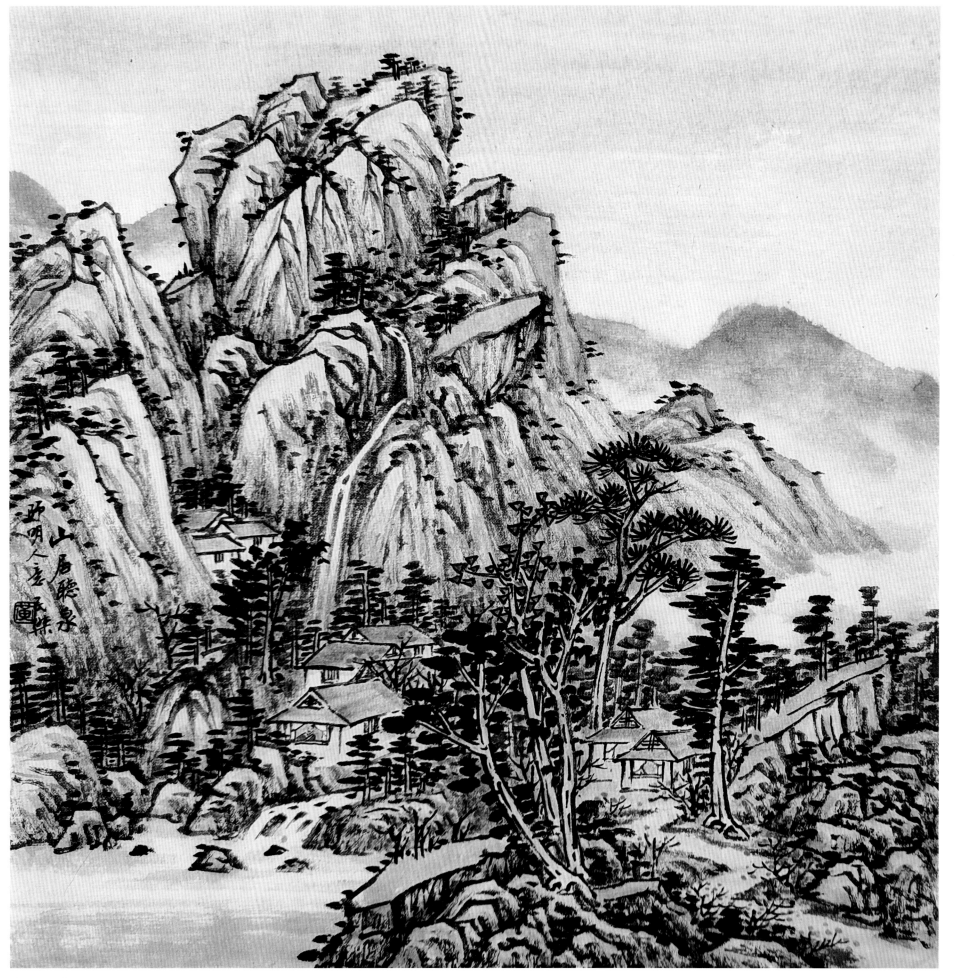

山居听泉

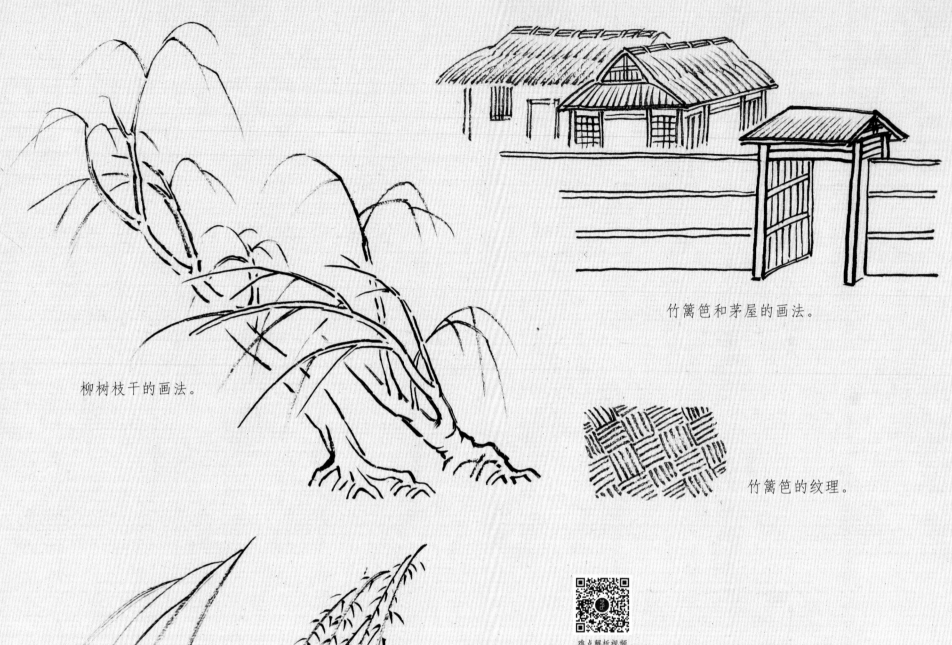

竹篱笆和茅屋的画法。

竹篱笆的纹理。

柳树枝干的画法。

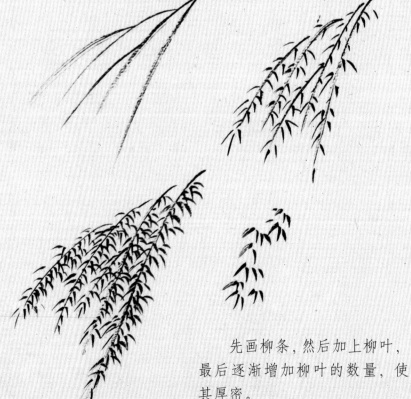

先画柳条，然后加上柳叶，最后逐渐增加柳叶的数量，使其厚密。

《柳阴高士》上色要点：

1.先用赭石勾山石、山坡的纹理，染树干、坡岸、屋顶、竹篱笆、小桥，干后再用赭石染一遍山石和山头的下半部分。

2.用花青调藤黄加少许墨成草绿色，染草地、山石以及山坡的上半部分，干后用三绿调三青再染一遍。草地的三绿含量要多一些，石顶的三青含量多一些。

3.用花青调墨画远山，染水和天。

4.点景人物衣服用色分别是：钛白、花青、赭石、鹅黄。

难点解析视频